U0130276

柳公权法帖品珍

柳公权书法艺术

上海书画出版社

沈传凤 编撰

图书在版编目（CIP）数据

柳公权法帖品珍／上海书画出版社编．—上海：上海
书画出版社，2007.1
ISBN 978-7-80725-420-1

Ⅰ．柳…　Ⅱ.上…　Ⅲ.汉字-法帖-中国-唐代
Ⅳ. J292.24

中国版本图书馆 CIP 数据核字（2006）第 163690 号

装帧设计　　王　峥
责任编辑　　方传鑫
技术编辑　　吴蕃中

柳公权法帖品珍　　　本社编

上海书画出版社　出版发行

地址：　上海市延安西路 593 号
邮编：　200050
网址：　www.shshuhua.com
　　　　www.duoyunxuan.com
E-mail: shcpph@online.sh.cn
上海市印刷二厂有限公司印刷
各地新华书店经销
开本：890 × 1240　1/16
印张：13.75　印数：1-3,500
2007 年 1 月第 1 版　2007 年 1 月第 1 次印刷
ISBN 978-7-80725-420-1
定价: 60.00 元

目 录

柳公权生平

柳公权，字诚悬，京兆华原（今陕西耀县）人。生于唐代宗大历十三年（七七八），卒于唐懿宗咸通六年（八六五）。（张彦生认为柳的生卒年为『生于大历八年（七七三），卒于咸通元年（八六〇），八十八岁』。见《唐柳公权书神策军碑》，《文物》一九六六年四月。）柳氏一生历宪宗、穆宗、敬宗、文宗、武宗、宣宗、懿宗七朝，直言敢谏，文宗称其曰：『卿有净臣风。』官至太子太师，故又称柳太师、柳谏议。

柳公权生于一个官宦书香之家，『自祖父郎中芳已来，奕世文学居清列』（王谠《唐语林》卷四）。祖父柳正礼，曾任邠州（今陕西邠县）士曹参军。父亲柳子温，曾任丹州（今陕西宜川）刺史，有二子。兄公绰在当时亦享书名。

柳公权自幼勤奋嗜学，加之柳子温家法极严，『常命苦参、黄连、熊胆和为丸，赐子弟，永夜习学，含之以资勤苦』（钱易《南部新书》卷四），公权『十二能为辞赋』（《旧唐书》卷一六十五）。《全唐诗》中存五首，诗意婉丽而不伤，然诗名终为其书名所掩。柳公权博贯经术，学问极好，『尤精《左氏传》、《国语》、《尚书》、《毛诗》、《庄子》，每说一义，必诵数纸』（《旧唐书》卷一百六十五）。

元和初，柳公权以进士及第，始任秘书省校书郎，开始了他长达数年乃至数朝的校书、书写生涯。元和十二年（八一七）十月，柳州大云寺复建，柳公权书《柳州复大云寺记》。后为夏州（治今陕西横山）刺史李听辟为幕僚，掌书记。

元和十五年（八二〇）正月，宪宗被谋杀，其子李恒立，是为穆宗。三月，时在夏州任上的柳公权，奉使入京禀事。穆宗召见，谓之曰：『我于佛寺见卿笔迹，思之久矣。』即日拜右拾遗，充翰林侍书学士，迁右补阙，司封员外郎。据钱易的《南部新书》记载，穆宗所说佛寺看朱审画山水，手题的七言壁诗一首：『朱审偏能视夕岚，洞边深墨写秋潭。与君一顾西墙画，从此看山不向南。』此诗《全唐诗》中也有记载，写得清丽质朴，但让众人乃至帝王念念不忘的恐怕不在于此，而是柳氏神奇清健的书法吧。柳公权初入仕途，即充翰林侍书学士。但是侍读学士与一般的翰林学士有明显的不同。翰林学士在职期间，其职能主要是起草制诏，代拟批答。而侍读之名虽早在玄宗开元之时便已确立，但其执掌的仅是备帝王研读典籍顾问，此外便是整理宫内藏书，可说是一份闲职。尽管如此，但因书法而得以擢升者，自古而今无几人，难怪『中外朝臣皆呼为国珍』。（钱易《南部新书》卷九）

穆宗在接位初期，还是很重视、擢用文士的。值得一提的是，穆宗即位第一天，就先召见了宪宗留任的翰林学士段文昌、沈传师、李肇等。

而据史书记载，穆宗便『盛陈倡优杂戏』『游畋声色，赐与无节』。

隔不久，据史书记载，穆宗便将时为夏州观察判官的柳公权，从夏州召入翰林，并充侍书学士，更可说是一个特例。而时为夏州观察判官的柳公权，从夏州召入翰林，并充侍书学士，更可说是一个特例。而时

穆宗统治虽只短短几年，但却为柳公权留下了他生平中最为人熟知的一件事情——『笔谏』。据《旧唐书》本传记载：

穆宗政僻，尝问公权笔何尽善，对曰：『用笔在心，心正则笔正。』上改容，知其笔谏也。

后世常常因其『心正笔正』及其他一些史实来定位一个正直的谏臣形象。观柳氏生平，他固然是一位忠正的朝臣，而他首先应该是一位耽于书学的『书痴』：

公权志耽书学，不能治生，为勋戚家碑版，问遗岁时巨万，多为主藏竖海鸥、龙安所窃。别贮酒器杯盂一笥，缄滕如故，其器皆亡。讯海鸥，乃曰：『不测其亡。』公权哂曰：『银杯羽化耳。』不复更言。所宝惟笔砚、图画，自扃镭之。（《旧唐书》卷一百六十五）

如此不拘小节，重书画、轻钱财的『书痴』形象顿时跃然纸上。

『笔谏』之后，公权备受冷落，无奈之下，只好向大他十五岁的兄长公绰求助。公绰时在太原，致书于宰相李宗闵曰：『家弟苦心辞艺，先朝以侍书见用，颇偕工祝，心实耻之，乞换一散秩。』乃迁右司郎中，累换司封、兵部二郎中，弘文馆学士。

文宗时期，公权先后司封兵部二郎中，弘文馆学士，谏议大夫，中书舍人，充翰林书诏学士，谏议知制诰学士，工部侍郎。文宗对公权屡投青眼，时常与之谈论书法。

每浴堂召对，继烛见跋，语犹未尽，不欲取烛，宫人以蜡泪揉纸继之。沈括曰：『浴堂殿在翰林院北，翰林院别设北扉，以便于应召。』而唐学士多对于浴堂殿，柳公权濡纸继烛之地正是此处。皇帝经常在此地召见公权，可见其宠幸、重任之程度。

大和九年（八三五）九月，文宗幸翰林院召学士陈夷行、丁居晦及公权对，因面授公权知制诰充翰林学士。虽然这时仍兼侍书，但地位已今非昔比了。

公权被授书学士，与当时的侍读学士兵部尚书王起、礼部尚书康佐称为『三侍学士』，文宗每有疑义，即召学士入殿讨论，恩宠异等。

同时，公权作为人臣，上语及汉文恭俭，从不间断。

便殿对六学士，忠言匡益，帝举袂曰：『此浣濯者三矣。』学士皆赞咏帝之俭德，唯公权无言，帝留而问

2

之，对曰：『人主当进贤良，退不肖，纳谏诤，明赏罚。服浣濯之衣，乃小节耳。』时周墀同对，为之股栗，公权辞气不可夺。帝谓之曰：『极知舍人不合作谏议，以卿言事有诤臣风彩，却授卿谏议大夫。』翌日降制，以谏议知制诰，学士如故。

开成三年转工部侍郎，充职。尝入对，上谓曰：『近日外议如何。』公权对曰：『自郭旼除授邠宁，物议颇有臧否。』帝曰：『旼是尚父之从子，太皇太后之季父，在官无过。自金吾大将授邠宁小镇，何事议论耶？』公权曰：『以勋德，除镇攸宜。人情论议者，言旼进二女入宫，致此拜除，此信乎？』帝曰：『二女入宫参太后，非献也。』公权曰：『瓜李之嫌，何以户晓？』因引王珪谏太宗出庐江王妃故事，帝即令南内使张日华送二女还旼。（《旧唐书》卷一百六十五）

文宗以后，公权居高位，先后授右散骑常侍，集贤学士、判院事，累迁金紫光禄大夫，上柱国河东郡开国公，食邑二千户。复为左常侍、国子祭酒，历工部尚书。咸通初，改太子少傅，改少师，居三品、二品班三十年。咸通六年（八六五）卒，赠太子太师，时年八十八。

柳公权工诗，应声成文，婉切而丽。开成三年（八三八）夏日，文宗与众学士联句，帝曰：『人皆苦炎热，我爱夏日长。』公权续曰：『熏风自南来，殿阁生微凉。』当时丁居晦、袁郁等五学士均属续，文宗独对公权激赏，叹曰：『辞清意足，不可多得。』而公权脱口而出的应制诗《贺边军支春衣》更令文宗连连赞叹『子建七步，尔乃三焉』。

从幸未央宫苑中，驻辇谓公权曰：『我有一喜事，边上衣赐，久不及时，今年二月给春衣讫。』公权前奉贺，上曰：『单贺未了，卿可贺我以诗。』宫人迫其口进，公权应声曰：『去岁虽无战，今年未得归。皇恩何以报，春日得春衣。』上悦，激赏久之。（《旧唐书》卷一百六十五）

《全唐诗》中有记载，此应制诗见存二首，其一：『去岁虽无战，今年未得归。皇恩何以报，春日得春衣。』其二：『挟纩非真纩，分衣是假衣。从今貔虎士，不惮戍金微。』关于柳公权的才思敏捷，史料多有记载。另有《太平广记》云：

『朕怪此人，若得学士一篇，当释然矣。』公权略不伫思，而成一绝。上大悦，赐锦彩二百匹，命宫人上前拜谢之。此《应制为宫嫔咏》全诗如下：『不分前时忤主恩，已甘寂寞守长门。今朝却得君王顾，重入椒房拭泪痕。』诗意委婉清丽，怨而不哀，实乃佳作。

柳公权和晚唐诗人杜牧、刘禹锡、白居易等，名书家丁居晦、唐玄度、裴休等人有交游，其中白居易有《和柳公权登齐云楼》诗，称：『向此高吟谁得意，偶来闲客独多情。』

柳氏当时以书法名世，『当时公卿大臣家碑版，不得公权手笔者，人以为不孝。外夷入贡，皆别署货贝，曰此购柳书。』（《旧唐书》卷一百六十五）可谓显赫一时。而在书法史上广为流传的当为『军容使捧砚，枢密使过笔』一事……

3

大中初，转少师，中谢，宣宗召升殿，御前书三纸，军容使西门季玄捧砚，枢密使崔巨源过笔。一纸真书十字，曰『卫夫人传笔法于王右军』；一纸行书十一字，曰『永禅师真草千字文得家法』；一纸草书八字，曰：『谓语助者，焉哉乎也。』赐锦彩、瓶盘等银器，仍令自书谢状，勿拘真、行，帝尤奇惜之。

柳公权为人豁达直爽，诤而不阿，在翰林院时『性喜汲引，后进多出其门。以诚明待物，不妄然诺，士益附之』（《唐语林》卷四）。开成年间，公权与族孙柳璟等同在翰林院当中书舍人，时人称为『大柳舍人』、『小柳舍人』。作为侍书学士，柳公权书法『一字百金』，免不了为一些三公大臣书写碑志，其中不乏有奉皇帝敕命书写者。柳公权一生以书享名，人缘书贵，，千秋笔谏，书史流芳。正如高士奇诗咏：『诚悬十二工吟咏，元和天子知名姓。侍书秘殿论挥毫，旨哉心正则笔正。千言小字度人轻，楷法端严筋力劲。人寰亦有欧褚书，鼓旗那敢相凌竞。』

4

柳公权艺术

一 柳公权的书法艺术特色

书法艺术至唐代得到了全面的发展和完善，其中以楷书为甚。以欧阳询、虞世南、褚遂良等为代表的初唐书家，兼蓄六朝碑刻的清劲遒丽、厚实凝重，追随王书的圆润含蓄，尚绮丽媚好，于用笔、结构皆法度井然，书法创作出现了繁荣的局面。而至晚唐的颜真卿、柳公权则又有一变，尚清劲、重筋骨，为唐楷发展的『法度化』、『规范化』进程画上了一个圆满的句号。

康有为在《广艺舟双楫》中认为：『唐世书凡三变，唐初欧、虞、褚、薛、王、陆并辔叠轨，皆尚爽健。开元御宇，天下平乐。明皇极丰肥，故李北海、颜平原、苏灵芝辈并趋时主之好，皆宗肥厚。元和后沈传师、柳公权出，矫肥厚之病，专尚清劲，然骨存肉削，天下病矣。』从现在留下的碑刻法帖，我们看唐一代书法，不同的时期呈现不同风格，正如同唐诗分初、盛、中、晚唐一样。柳公权生活在时局动荡的晚唐，唐代书法在经历了以颜真卿为代表的雍容壮伟、气势磅礴的书法气象后，转而呈现出衰落的趋势。而柳公权作为晚唐书法的一大变革家，融会初唐以来的书法创作和经验，形成了独具特色的『柳体』。

柳公权楷书方饬而讲法度，健劲而具骨力。从字形上看，变初唐欧体的瘦长为方形，以纵取势，中宫紧密，向外舒展；从字的用笔看，方圆并用，横画总是横截而出，一顿即收，显方笔之势，竖画则厚重有劲，呈圆浑姿态。横细竖粗，笔画大体平稳，左右对称，顿挫分明，提按清晰，并擅用相背、俯仰、揖让等变化，使之错落变化、峻挺精练。生于晚唐，柳公权有不少先贤可以取法。刘熙载在《艺概》中将柳书分而解之：『柳诚悬书，《李晟碑》出欧之《化度寺》、《玄秘塔》出颜之《郭家庙》，至如《沂州普照寺碑》，虽系后人集柳书成之，然刚健含婀娜，乃与褚公神似焉。』难免有些细碎、牵强，不过柳书出自欧、颜，倒是大多书家的共识。米芾《海岳名言》认为『柳公权师欧』，解缙《春雨杂述》中曰：『真卿传柳公权京兆、零陵僧怀素藏真、邬肜、韦玩、崔邈、张从申，以至杨凝式。』的确，柳书用笔融合了颜书的圆笔中锋，书变瘦挺，结体严谨，具有颜书疏朗宽博的气象；又取欧阳询楷书的斜横取势，笔力刚劲挺拔，呈现了骨劲瘦硬的面貌。

楷书至于晚唐，已成法度，柳公权之前，就有不少

5

书法家、理论家对楷书艺术的创作规律进行了总结。比如欧阳询《八诀》、《传授诀》、《用笔论》、虞世南《笔髓论》、《书旨述》；李世民《笔法诀》、《论书》、《指意》；孙过庭《书谱》，李嗣真《书后品》，徐浩《论书》、《古迹记》等等，这些论述不仅对楷书的运笔、结体、笔画等有了系统的阐述，为唐楷法度提供了理论的支撑，更有可能也是柳公权书法创作的理论依托。此外，柳体的方笔坚挺、朗健气息，还流露了魏碑的风采。康有为在《广艺舟双楫》中认为，柳书虽由『欧书』变出，然借鉴魏碑亦多，可谓颇有眼力。

诚悬虽云出欧，其瘦硬亦出《魏元预》、《贺若谊》为多。

诚悬则欧之变格者，然清劲峻拔，与沈传师、裴休等出于齐碑为多。

（清 康有为《广艺舟双楫》）

柳诚悬《平西王碑》学《伊阙石龛》而无其厚气，且体格未成，时柳公年已四十余，书乃如此，可知古之名家，亦不易就。

极具法度的柳体，清劲挺拔、瘦硬通神，在唐晚期作为一种新书体被大众喜爱，并风靡一时，后世谈及『柳体』也是激赏有加。宋代朱长文认为柳公权书法乃『妙品』之最。姜夔认为『柳氏大字，偏旁清劲可喜』，更有清刘熙载《艺概》中称『至范文正《祭石曼卿文》有「颜筋柳骨」之语，而筋骨之辨愈明矣。』『颜筋柳骨』遂成定语。朱长文曾以『惊鸿避弋，饥鹰下鞲，不足以喻其鸷急』来比喻柳书的遒劲刚健。弋是带有绳索的利剑，鞲是猎人用的臂套，供鹰停落之用。惊鸿面对迅疾而来的利剑，避而闪之；饥饿的老鹰从臂套扑将而下，直奔猎物，那是何等迅猛和机警。从柳公权的字里行间，我们能感受到这种笔势的鸷急和气势的雄猛。正是这种足以概括其总体风格的『柳骨』，一变当时肥厚、媚妍的书风，吹入了一股爽健清劲的书坛新风，诚如释亚栖《论书》所述：『凡书通即变。王变白云体，欧变右军体，柳变欧阳体，永禅师、褚遂良、颜真卿、李邕、虞世南等，并得书中法，以传后世，俱得垂名。』明王世贞《弇州山人稿》中曰：『此碑柳书中之最露筋骨者，遒媚劲健固自不乏，要之晋法一大变耳。』从而奠定了柳公权晚唐大书法家的地位，和颜真卿并称『颜柳』。

虽然柳书被公认为有『骨力』，但这种融贯于线条之中的骨力绝非剑拔弩张，反而有种内涵的秀峻。观之《神策军纪圣德碑》，诚如孙承泽所言『书法端劲中带有温恭之致』，具有蕴涵内敛的大将风度，丝毫不见筋骨毕露的硬直之气。

『筋骨』之说出于柳，世人但以怒张为筋骨，不知不怒张自有筋骨焉。（宋 米芾《海岳名言》）

柳诚悬骨鲠气刚，耿介特立，然严厉不温和矣。（明 项穆《书法雅言》）

米芾说得好『不怒张自有筋骨焉』，并感觉到柳书：『如深山道士，修养已成，神气清健，无一点尘俗』从柳书中我们确实能感受到一种『不怒张』、『沉着』之气。而这种沉着深厚的笔韵，则多多少少渗透着柳公权『骨鲠气刚，耿介特立』的人格气质。对于这一点，后人多有附会，集中体现在柳公权的『笔谏』故事上。

柳公权面对穆宗问何尽善？当即答曰：『用笔在心，心正则笔正。』人皆以为『笔谏』，认定柳乃忠谏耿直之士，传为美谈。

至于褚遂良之遒劲、颜真卿之端厚、柳公权之庄严，虽于书法，少容夷俊逸之妙，要皆忠义直亮之人也。（明 项穆《书法雅言》）

余谓笔墨之间，本足觇人气象，书法亦然。……凡此皆字如其人，自然流露者。（清 周星莲《临池管见》）

气溢于楮墨……

早在汉扬雄就曾提出了『心画说』……『书，心画也。』『字如其人』的命题逐渐发展起来，强调了主观精神对书法创作的深刻影响。明代项穆提出了『心相说』，他在《书法雅言》说：『故心之所发，蕴之为道德，显之为经纶，树之为勋猷，立之为节操，宣之为文章，运之为字迹。』书法成为了心灵、创作主体的外在表现。『心正则笔正』固然如项穆、周星莲所言，是一个平和正直的谏臣直言，可更多的只是一个痴迷于书艺的书者，谈论的书法的用笔之理。苏轼在《论书》中认为，『其（柳公权）言「心正则笔正」者，非独讽谏，理固然也。』还对笔法进行了分析：

把笔无定法，要使指运而腕不知，此语最妙。方其运也，左右前后，却不免欹侧，及其定也，上下如引绳，此之谓笔正。柳诚悬之言良是。（宋 苏轼《论书》）

如果将『心正则笔正』的论断，更多的放在书法用笔范畴中看待，那我们则会发现，一个沉迷于书艺，勇于革新的书法家形象，会在一些传说、逸闻中愈发凸现。

《墨池编》记载了一则与柳公权有关的小故事：

陈氏世能做笔。家传右军与其祖《求笔帖》。后子孙尤能做笔。至唐柳公权求笔于宣城陈氏。先与二管，其子曰：『柳学士如能书，当留此笔，不尔，如退还即可以常笔与之。』未几，柳公为不入用复求，遂与常笔。陈云：『先与者二笔，非右军不能用，柳公信与之远。』

宣城陈氏以造笔闻名，尤擅制传统短锋劲毫。这个故事看似陈氏以柳公权换笔之事来增加知名度，遂被批评柳书作者则用来讥讽柳氏不善用笔。实际上，故事从另一侧面反映了柳氏是一个非常注重书写工具——挑选毛笔的书法创作者。柳氏曾有一帖《谢人惠笔帖》，今不传。所幸明陈文耀《天中记》中据《能改斋漫录》摘有全文：

《谢人惠笔帖》云：近蒙寄笔，虽毫管甚佳，而出锋太短，伤于劲硬。所要优柔，出锋须长，择毫须细。管不在

大，副切须齐。副齐则波撇有冯，管小则运动省力。毛细则点画无失，锋长则洪润自由。顷年曾得舒州青练笔，指

挥教示，颇有灵性。后有管小锋长者，望惠一二，即为妙矣。

以上，我们得知柳公权善择『出锋须长，择毫须细』的毛笔，以其优柔的特性，进行舒展率性、『洪润自由』的书法

创作，想必与当时『出锋太短，伤于劲硬』大有不同，不得不说是一种创新。难怪日人大村西崖《中国美术史》特别称

道：『笔锋之长者，自柳公始。』

据史料记载，柳公权曾论砚以青州石为第一，绛州者次之。无论是对书写工具的慎加挑选，还是对各地石砚石的深

谙于心，都体现了柳公权对书写这一行为的精益求精，更反映了他精于法度的楷书创作是贯穿于他整个书写过程之

中的。

谓善藏笔锋，自是书家所共，恐不能尽其妙处，观其平时论曰：『尖如锥，捺如凿，不得出，只得却。』文宗问之，

曰：『凡缚笔头极紧，一毫出，即不堪用。』然藏锋在得笔意，非极工于笔亦不能也。宜公权戒此。（宋董逌《广川

书跋》）

『尖如锥，捺如凿，不得出，只得却』，既概括了柳书的笔画形态，又暗示了柳书行笔的藏锋用笔。短短数语，足见柳

公权谨遵法度，融会贯通，自出新意，故其卓然成大家也。

二 书写要领

柳公权楷书极具法度，宜于初学。清冯班《钝吟书要》就已指出：『颜书胜柳书，柳书法却甚备，便初学。』我们在

临习一门书法之前，『识人』、『读帖』尤显重要。从书家的生平经历，我们或可得知这帖法书蕴含的创作者的情感，从

而把握书法作品传达出的情感信息；而对书家书艺的追根溯源也有必要。譬如，柳书得益于欧、颜，我们就可以将三者对比一下，在去同存异中，把握柳书特有的风格。

对于欧、颜、柳三者书法的关联和差异，清梁巘《评书帖》中所言甚多：『欧书横笔略轻，颜书横笔全轻，柳书横笔重与直

同。人不能到而我到之，其力险；人不敢放而我放之，其笔险。』『颜不及欧。欧以劲胜，颜以圆胜。欧书力健而笔圆，

后世学者不免扁削。柳书劲健，其势紧。』

『识人』是对临习对象有个宏观系统的把握，而『读帖』则是摹帖至关重要的一步。一要看笔法。柳字棱角分明，

刚健挺立，向来视为方笔一类，然其用笔却是方圆兼施。《玄秘塔》中的『法』字是方笔的典型，起笔指向前方横切而

下，顺笔中锋运行。而《玄秘塔》中的『内』字则显得圆润浑厚，乃基本上属于圆笔，圆笔是起笔后笔锋自然转折，回锋收笔，无折锋痕迹。而柳体楷书的横、竖、撇、捺、点、提、折、钩等都法度周到，有迹可循。而所有笔画的用笔亦只有方、圆之分。

二要观结构。结构安排得好不好，直接关系到字体的形态。当然同一个字也会出现不同的结构布局，但是大体而言，各种书体都有其特有的结构特征。譬如柳书，较之欧书，不及其严紧；较之颜书，又比之宽博。柳体最显著的结体特征就是中宫紧缩，向外舒展。柳字将中间部分收得格外紧凑，却将外围的横竖笔画写得舒长，来造成一种向外舒展的态势。此外在诸如有宝盖头的字，柳字往往将『宀』写得特别宽舒，足以涵盖住下半部内容，字形上宽下窄，尤显安稳。这正是楷书结体法则中的『天覆者，凡画皆冒于其下』，而柳书中凡尚字头，诸如『雷』『灵』等字，亦然。

三要查关系。要结体匀称、紧而不拘，舒而不散，就要善于观察笔画的轻重、长短、俯仰、斜正、曲直等。观之柳字，就轻重而言，撇轻捺重，即柳书的一撇都较轻，捺笔反而重些；横弱竖强，通常一字当中，柳书的横画均纤弱细长，竖画则粗短壮些。就长短而言，我们论及柳字的撇，则有长撇较轻、短撇较重之分。俯仰、斜正、曲直等方面，则要看横、竖、撇、捺、点、提、折、钩等各种笔画，在运笔、布局中的表现。就撇、捺而言，撇有『大』之长撇，『千』之短撇，『肩』之兰叶撇，『月』之竖撇，『右』之弯头撇，『凡』之回锋撇。同样的，如『人』字的斜捺，『趣』字的平捺，『依』字的反捺，不同形式的捺脚棱角显然，锋芒分明，既保留了捺笔的含蓄多姿，又突出了柳书的筋骨棱角。笔画有平有斜、有长有短、有方有圆、或劲健、或摇曳、或秀美、或有力，极为丰富。

碑是否读懂、读透将直接影响临写的效果。当然对柳书结构特色的把握也能从身体力行的临摹中，总结归纳出来。

这种通过临写实践归纳获得的规律，必须从临写作品中得到验证。形似否？神似否？都由读碑而来。

虽然柳书入门不难，但是却难得其神韵。前人学柳字『然骨存肉削，天下病矣』，不免入『瘦硬』一派。劲挺棱角，筋骨太露，对横竖、撇捺等字形的过分追摹，不免支离。难怪朱和羹在《临池心解》中说：『窃见今之学欧、柳者，尽去其肉；学赵、董者，尽去其骨。不知欧、柳之雷霆精锐，不少风神。风神者，骨中带肉也』『今之学书者，或以此共鉴。

三 名碑介绍

柳公权一生书法创作颇丰，然而，大多已然散佚，我们今天仅见二十余种。其中碑版拓片有：《金刚经刻石》（长庆四年四月）、《西平郡王李晟碑》（大和三年四月）、《大唐回元观钟楼铭》（开成元年四月）、《吏部尚书冯宿碑》（开成二

年）、《大达法师玄秘塔铭》（会昌元年十二月）、《神策军纪圣德碑》（会昌三年）、《司徒刘沔碑》（大中三年）、《魏公先庙

碑》（大中六年）、《吏部尚书高元裕碑》（大中七年十月）、《复东林寺碑》（大中十一年四月）、《义阳郡王苻璘碑》等。法

书有：《年衰帖》、《圣慈帖》、《伏审帖》、《十六日帖》、《奉荣帖》、《辱问帖》、《尝瓜帖》、《消灾护命经》等。现存真迹有

《蒙诏帖》、《兰亭诗》、《洛神赋十三行跋》、《送梨帖跋》等。这些碑版法书真伪相间，众说纷纭。

现将其中著名者如《金刚经》、《大达法师玄秘塔铭》、《神策军纪圣德碑》简介如下。

《金刚经》

《金刚经》，全称《金刚般若波罗蜜经》，又名《金刚般若经》。《金刚经》作为印度大乘佛教的经典，最早为鸠摩罗什

所译，之后又有包括菩提流支、陈真谛、玄奘等在内的五个译本，而以鸠摩罗什译本最普遍。唐代盛行写经，信奉佛教

并广为传抄流播，而尤以《金刚经》写经居多。

此《金刚经》，建于长庆四年（八二四）四月六日，乃柳公权为右街僧录准公书，时年四十七岁，是柳书现存作品中

纪年最早的。此拓本原藏于敦煌莫高窟藏经洞（今第十七窟），由法国人伯希和发现，并盗运出国，现藏法国巴黎博

物院。

《金刚经》属于柳公权早期的小楷作品，笔法圆润，方整秀气，字虽不大，但已经充分展现柳书的风格。此小楷虽瘦

硬规整，但却略失灵动。笔画中依稀留有魏碑余韵劲骨，字里行间仿佛参有钟繇小楷的古朴规整。然字体不够开扩舒

缓，愈显拘谨。

欧阳辅认为：『《金刚经》其字鄙俗，不似柳之开展，大类梦英、正蒙辈所为，且其后纪年署名四行，字大而密，不与

经相等，亦似后添。』梦英，正蒙均是习柳书的僧人书家。释梦英，衡州人，效十八体书尤工玉箸，『梦英书法一本柳诚

悬，然骨气意度皆弱不能及也』。（杨士奇《东里续集》）『释正蒙书得诚悬法。』（《石墨镌华》）『宋僧梦英等学之，遂落

硬直一派，不善学柳者也。』（孙承泽《庚子销夏记》）欧阳辅认为此本《金刚经》乃伪书，虽为一家之言，或可考之。然我

们缺乏同时期柳书的可信传本，加之书家的创作在不同时期，不同心境下也会出现不同的风格，所以我们暂时难以

判定。

《玄秘塔碑》

《玄秘塔碑》，是柳公权书法最著名的作品，也是其楷书的代表作。《玄秘塔碑》，全称《唐故左街僧录内供奉一教谈论引驾大德安国寺上座赐紫大达法师玄秘塔碑铭》，简称《大达法师玄秘塔碑》、《大达法师端甫碑》、《大达法师玄秘塔铭》等。唐会昌元年（八四一）十二月廿八日建，裴休撰文，柳公权正书并篆额，邵建和、邵建初刻。此碑计廿八行，行五十四字。额篆书三行十二字。碑阴刻《敕内庄使牒》正书，唐大中五年正月十五日记。碑原在陕西万年县安国寺，今在陕西西安碑林博物馆。

大达法师，天水赵氏，世为秦人，不知名讳，乃安国寺上座。安国寺在皇城外朱雀街东第一坊，为唐睿宗藩邸旧宅。景云元年（七一○）立为寺，以所封安国为名，原属万年治内。大达法师很受唐代德宗、顺宗、宪宗三个皇帝的器重，是唐宪宗时奉诏与迎佛骨之僧。此碑为大达法师而建，主要记录了法师传经讲学的史迹。

撰文者裴休，深谙佛典。《旧唐书》称他善诗文，长于书翰，自成笔法。据宋米芾《书史》，江南庐山寺塔多为裴休题字。裴休信奉佛教，深谙佛典。太原凤翔有名山，多僧寺，裴休视事之隙，游践山林，常与僧众诠释典籍、讲求佛理。书者柳公权是当时的名家，相传『当时大臣家碑志，非其笔，人以子孙为不孝』。此碑得柳氏亲书，大达弟子想必为孝。

《玄秘塔》碑阴为《敕内庄使牒》，是大达法师弟子僧正言买庄造经堂疏，正书，二十五行，行十四字，拓片长一〇二厘米，宽五四厘米。此牒是僧正言出价承买后，列大达弟子姓名『若今之市券也』（《金石录补》），即庄宅的执据，此牒不仅书法类似柳氏，方整清丽，还是研究唐朝寺院经济的重要史料。

《玄秘塔》端庄挺拔，风骨凌然，尽显清俊雅正之气，柳书的风格已然大成。结体方面，字体多长方形，取纵长之势，笔画取斜势，偏旁左右相互移让穿插，力守中宫，向外舒展。运笔方圆并施，提按顿挫，圭角分明。而正是《玄秘塔》中遒劲峻媚、严谨方整的柳体书风，使之成为临习『柳书』的最佳范本。而后人对此碑也诸多赞语：

《玄秘塔铭》，柳书中最露筋骨者，遒媚劲健固自不乏，要之晋法一大变耳。（明 王世贞《弇州山人稿》）

柳书惟此碑盛行，结体若甚苦者。然其实是纵笔，盖肆意出之，略不粘带，故不觉其锋棱太厉也。全是祖鲁公家庙碑来，久之，熟而浑化，亦遂自成家矣。此碑刻手甚工，并其运笔笔意俱刻出，纤毫无失，今唐碑存世，能具笔法者，当以此为第一。（明 孙鑛《书画跋跋》卷二）

正是因为《玄秘塔》峻瘦雄劲的字体，法度森严的结构，同样引来了对这种颇具『骨力』的柳书的贬斥之声：

11

《神策军碑》

《神策军碑》，又称《左神策军纪圣德碑》《皇帝巡幸左神策军纪圣德碑》、《武宗皇帝巡幸左神策军纪圣德碑》。建于唐会昌三年（八四三）。碑为唐翰林学士承旨崔铉文，散骑常侍集贤殿学士柳公权书，集贤直院徐方平篆额。崔铉，崔元略子，字台硕，会昌初入为左拾遗，再迁员外郎知制诰，召入翰林院充学士，累迁户部侍郎承旨。集贤直院徐方平工书，尤擅篆书，除书此碑额外，还为《昊天观碑》（会昌三年十月）、《大中报本寺碑》（大中元年二月）两碑篆额。

神策军是『禁军』，属于最高统治者皇帝的卫队。据史书记载，神策军建置于唐天宝十三年（七五四）。唐中期至晚期，国势日渐衰落，内有宦党争权，外有边患纠结，政局极其不稳。唐朝与边患的战争时有发生。天宝十二年（七五三），时陇右最高军事官哥舒翰大胜吐蕃。第二年，为了巩固战果，控制边境，哥舒翰分河源、九曲诸地置浇河、洮阳二郡，并建置宁边、威胜、金天、武宁、曜武、神策等八军。后因『安史之乱』边军紧急抽调救援，从而神策军由边关进入中原，自地方进入京师，由『边军』变为『禁军』。成为禁军后，神策军的大权便掌握在宫禁宦官手中，从而把持朝政，使得晚唐的政治更加动荡变幻。此碑所记乃会昌三年唐武宗李炎『巡幸』，劳阅军士，兼统三军。上将军仇士良请为碑，以诵圣德，铉等奉敕书撰此碑。

因此碑立于皇宫禁地，不能随意捶拓，故当时拓本流传甚稀。文献记载也甚少，著录者可见寥寥。《宝刻类编》卷四记『左神策纪圣德碑 崔铉撰 徐方篆额 会昌三年立 同上』；顾炎武《金石文字记》卷五记『皇帝巡幸左神策军纪圣德碑 崔铉撰 柳公权正书 会昌三年』；赵明诚《金石录》卷十载『第一千八百六十三 唐巡幸左神策军碑 上崔铉撰柳公权正书会昌三年 第一千八百六十四 唐巡幸左神策军碑 下』，等等。

《神策军碑》较《玄秘塔》碑晚出两年，而字大亦过之。然此碑摹刻极精，书法神清气健，豪迈庄严，体势劲媚浑穆，点画方整苍劲，尽显柳书大家风范，无怪乎明孙承泽叹曰：『书法端劲中带有温恭之致，乃其最得意之笔。』（《庚子销夏记》）

四 柳公权碑刻善拓版本举要

《金刚经》

《金刚经》刻石，碑石在宋代已毁。此拓本卷轴装。帖心高二六·四厘米，凡四百六十四行，行十一字。全本未损一字，世间仅存此一本。民国时上海的中华书局、文明书局等皆曾影印。罗振玉的《墨林星凤》及有正书局《石室秘宝》丛书都将此『敦煌本』《金刚经》辑入。

罗振玉认为：『《金刚经》虽已装卷轴，其连合之处尚可见，盖亦为巨碑，而横刻数列，每列首行，傍记数字，其第三第九两列，尚存三、九两半字。未尽割弃，盖每列为四十行，制与《开成石经》正同，故已横截连合而为卷袖。』（《墨林星凤·序》）此《金刚经》共四百六十四行，据前推断，当为横石十二石。而罗氏更将之与同发现于敦煌藏经洞中的唐太宗《温泉铭》、欧阳询《化度寺塔铭》定为『唐拓本』。

关于柳公权所书《金刚经》，我们仅见此『敦煌本』，而文献记载的柳书《金刚经》均另有他本。

公权初学王书，遍阅近代笔法，体势劲媚，自成一家。……上都西明寺《金刚经碑》，备有钟、王、欧、虞、褚、陆之体，尤为得意。（《旧唐书》卷一百六十五）

柳迹在京师者有《宋拓金刚经》贾似道藏本，在李梅公寓。（孙承泽《庚子销夏记》卷七）

《金刚经》，郑虔题额，会昌四年四月立。（《宝刻类编》卷四）

更有欧阳辅论及：『柳书《金刚经》，见于宋人著录者二……一为会昌四年刻，在庆元府官廨之进思堂，有宋拓本，国初在吉水李梅公家，一大中三年刻，在西明寺，未闻传本。』（《集古求真》卷五）我们从以上可知，无论是『会昌四年』的《金刚经》，还是『西明寺本』的《金刚经》，都绝非今存的『敦煌本』，因为末署『长庆四年』则更在前两者之先。

无论是『会昌四年本』、『西明寺本』还是『敦煌本』《金刚经》，都没有充分的史料证明它们同属一件作品，也许我们可以猜测柳公权写过不止一种《金刚经》。也许因碑石散佚，或由后人伪托，使得真假难辨，版本难分。

《玄秘塔碑》

《玄秘塔碑》世多拓本，原碑下半截每行磨灭二字，即使旧拓也不能窥见原豹，其余诸字则都完好无损。据张彦生称，宋初拓本首行『奉三』、『三』字全，未见过。另有龚心铭藏本：『奉』下『三』字可见二画，有众多清末民初名人题跋。

另一宋装残本，四、七剪裁共残缺前后七开，归上海博物馆藏。

此次影印底本为故宫博物院藏宋拓本，商务印书馆、艺苑真赏社、中华书局、文物出版社都曾有印本。版本特征如下：

首行『奉三教谈』之『三』字可见下二笔。

四行『大法师端甫灵骨』之『灵』字下横可见右半。

六行『舍利使吞之□诞』之『诞』字完好。

九行『雨甘露于法种』之『种』字仅损末横。

十三行『缚吴干蜀潴』之『蜀』字完好。

十四行『无事诏和』之『事』字完好。

十七行『指净土为息肩之地』之『指』字『匕』部完好。

廿五行『为作霜雹』之『霜』字下石泐痕仅连及『木』部左撇，『目』部右下角，『雹』字仅损上一横。

末行『会昌元年十二月』之『十』字完好。『刻玉册官邵建和』之『建』字完好。

此宋拓本字画劲拔，锋芒毕露，颇具神采，当为传世最佳宋拓本。

《神策军碑》

此碑又称《神策军纪圣德碑》，原石已佚，自明代以来传世只此一本，现藏中国国家图书馆。碑文不全，至『来朝上京嘉其诚』止，计七百多字。

此碑原藏南宋贾似道，贾氏字师宪，号秋壑，台州人，宋亡后，贾家书物没入内府，入藏元翰林国史院，故拓本前后

均钤有『翰林国史院官书』长条印。明代，归内库，末叶书有小字一行：『洪武六年闰十一月十八日收』。后又入晋王家，首末钤有『晋府图书之印』。明代藏书以周、晋二府最为有名。晋王，乃明宗室，晋宪王之子，名钟铉。正统七年（一四四二）封晋王，谥庄王。好博古，喜法书。

明亡后，归孙承泽所有。孙承泽（一五九四—一六七六）清益都（今属山东）人。字耳伯，一字耳北，又号退谷、退谷逸叟、退谷老人等。明崇祯四年（一六三一）进士，入清历官吏部侍郎。藏书甚富，而赏鉴书画尤精。室名有『万卷楼』、『研山斋』。著有《庚子销夏记》《闲者轩帖考》等。孙氏曾盛赞此碑『书法端劲中带有温恭之致，乃其最得意之笔』（孙承泽《庚子销夏记》）。此拓后有孙承泽手书《题柳学士帖》并认为『怪君何处得此本』字乃渔阳鲜于伯几笔也』。

此后又归梁清标。梁清标（一六二〇—一六九一）字玉立，一字苍岩，号蕉林、棠村，清直隶正定（今河北正定）人。明崇祯十六年（一六四三）进士，授编修官，累迁侍讲学士，清康熙二十七年（一六八八）入相。文物收藏颇丰。拓本中『蕉林收藏』『梁清标印』可证之。

随后归大收藏家安岐。安岐（一六八三—一七四六后）清天津人。字仪周，号麓村，又号松泉老人。精鉴赏，富于收藏。关于此拓本，《墨缘汇观》有著录：『墨拓本，宋裱，正书，计五十六页。字大寸半，其碑微有剥落，然字画中锋芒棱角俨然如新。』并认为卷后『怪君何处得此本』题字：『甚苍劲不俗，或晋藩书。』

清道光间姚元之之跋云归圭氏，又转售张蓉舫。此后一直在山东潍县陈介祺家收藏多年。陈介祺（一八一三—一八八四），字寿卿，号簠斋，别署齐东陶父，晚号海滨病史，山东潍县人。陈官俊子。道光二十五年（一八四五）进士，授编修。嗜金石，好藏书。至一九三四年其后人陈穆情曾携之求售，才知第廿一开以下缺一开，何时缺失，不得考知矣。张穆《身斋文集》中记曰：『自题首「皇帝巡幸左神策军」至「来朝上京嘉其诚」凡二十六页，第二十六页下文不相属，显有脱佚。此册语未完，以文义推之，当尚有一册，册犹是宋装。』后又在一些私人收藏家辗转流传。直至一九六五年，在周恩来总理的关心下，从香港重金购回，入藏国家图书馆。

此次影印底本即为此贾似道旧藏上半册，当在唐末五代时所拓，碑未毁，字下部已毁不可读，此残本文字下部阙。由《墨缘汇观》著录可知，拓本残佚，当在安岐收藏之后。册后除『怪君何处得此本』题字外，还有孙承泽、姚元之及谭敬题跋。谭敬，字和庵，广东开平人。谭氏曾以珂瓘版影印，其精。艺苑真赏社珂瓘版以此翻印。日本二玄社《书迹名品丛刊》翻印辑入。

柳公权对后世的影响

一 书艺总评

凡书通即变。王变白云体，欧变右军体，柳变欧阳体，永禅师、褚遂良、颜真卿、李邕、虞世南等，并得书中法，后皆自变其体，以传后世，俱得垂名。（唐 释亚栖《论书》）

柳少师书本出于颜，而能自出新意。一字百金，非虚语也。世之小人，书字虽工，而其神情终有睢盱侧媚之态。不知人情随想而见，如韩子所谓窃斧者乎？抑真尔也，然至使人见其书而犹憎之，则其人可知矣。

把笔无定法，要使虚而宽。欧阳文忠公谓余，当使指运而腕不知，此语最妙。方其运也，左右前后，却不免欹侧，及其定也，上下如引绳，此之谓笔正。柳诚悬之言良是。（宋 苏轼《论书》）

公权博贯经术，正书及行皆妙品之最，草不失能。盖其法，出于颜而加以遒劲丰润，自名一家而不及颜之体局宽裕也。虽惊鸿避弋，饥鹰下鞲，不足以喻其鸷急云。（宋 朱长文《墨池编》）

柳公权《国清寺》，大小不相称，费尽筋骨。

字之八面，唯尚真楷见之，大小各自有分。……柳公权师欧，不及远甚，而为丑怪恶札之祖。自柳世始有俗书。

欧、虞、褚、柳、颜，皆一笔书也，安排费工，岂能垂世。

柳与欧为丑怪恶札祖，其弟公绰乃不俗于兄。『筋骨』之说出于柳，世人但以怒张为筋骨，不知不怒张自有筋骨焉。

（宋 米芾《海岳名言》）

真书以平正为善，此世俗之论，唐人之失也。古今真书之神妙，无出钟元常，其次则王逸少。今观二家之书，皆潇洒纵横，何拘平正。良由唐人以书判取士，而士大夫字书，类有科举习气。颜鲁公作《干禄字书》，是其证也。刬欧、虞、颜、柳，前后相望，故唐人下笔，应规入矩，无复魏晋飘逸之气。且字之长短、小大、斜正、疏密，天然不齐，孰能一之？……魏晋书法之高，良由各尽字之真态，不以私意参之耳。

颜、柳结体既异古人，用笔复溺于一偏，予评二家为书法之一变。数百年间，人争效之，字画刚劲高明，固不为书法

之无助，而魏晋风轨则扫地矣。然柳氏大字，偏旁清劲可喜，更为奇妙。近世亦有仿效之者，则俗浊不除，不足观。（宋

姜夔《续书谱》）

释怀素闻于邬彤，柳公权亦得之，其流实出于永师也。

柳公权笔瘦如鹤胫。（元 刘有定《衍极》注）

真卿传柳公权京兆，零陵僧怀素藏真、邬彤、韦玩、崔邈、张从申，以至杨凝式。（明 解缙《春雨杂述》）

隶者，作于程邈，今楷书之原也。……今隶皆楷书也，亦分五等：一曰铭石，钟繇特胜。二曰小楷……三曰中楷

……四曰擘窠，创于鲁公，柳以清劲敌之。（明 丰坊《书诀》）

颜清臣蚕头燕尾，闳伟雄深，然沈重不清畅矣。柳诚悬骨鲠气刚，耿介特立，然严厉不温和矣。

至于褚遂良之遒劲，颜真卿之端厚，柳公权之庄严，虽于书法，少容夷俊逸之妙，要皆忠义直亮之人也。

颜柳得其庄毅之操，而失之鲁犷。（明 项穆《书法雅言》）

柳诚悬书，极力变右军法，盖不欲与《禊帖》面目相似。所谓神奇化为臭腐，故离之耳。凡人学书，以姿态取媚，鲜

能解此。余于虞、褚、颜、欧，皆曾仿佛十一，自学柳诚悬，方悟用笔古淡处。自今以往，不得舍柳法而趋右军也。（明

董其昌《画禅室随笔》）

柳诚悬书学出自邬彤，邬彤出自怀素，而素自直溯永师者。大抵唐世字学极盛。（明 盛时泰《苍润轩碑跋》）

唐初诸公无不学晋，即褚河南正不挠，千古伟人，而其书亦带有婵娟不胜罗绮之致，盖屈而就晋法也。至诚悬始

大辟境界，自出手眼，虽学鲁公，实有『出蓝』之誉，故唐人称其『一字千金』。又谓墓碣之书，不出诚悬，则为不孝，至四

裔咸知宝重。（明 孙承泽《庚子销夏记》）

颜不及欧。欧以劲胜，颜以圆胜。欧书力健而笔圆，后世学者不免偏削。欧书劲健，其势紧。柳书劲健，其势松。

学书尚风韵，多宗智永、虞世南、褚遂良诸家。尚沉著，多宗欧阳询、李邕、徐浩、颜真卿、柳公权、张从申、苏灵芝

诸家。

欧书横笔略轻，颜书横笔全轻，柳书横笔重与直同。人不能到而我到之，其力险；人不敢放而我放之，其笔险。

（清 梁巘《评书帖》）

欧字健劲，其势紧；柳字健劲，其势松。欧字横处略轻，颜字横处全轻，至柳字只求健劲，笔笔用力，虽横处亦与竖

同重。此世所谓『颜筋柳骨』也。（清 梁巘《承晋斋积闻录》）

慎伯谓自柳少师后，遂无有能作小楷者，论亦过高。

董香光云：『学柳诚悬小楷书，方知古人用笔古淡之法。』孙退谷侍郎谓董公娟秀，终囿于右军，未若柳之脱然能

离。

予谓柳书佳处被谷一语道尽，但『娟秀』二字未足以概香光。（清 吴德旋《初月楼论书随笔》）

有唐一代之书，今所传者，唯碑刻耳。欧、虞、褚、薛各自成家，颜、柳、李、徐，不相沿袭。如诗有初、盛、中、晚之分，而不可谓唐人诸碑尽可宗法也。大都大历以前宗欧、虞、褚者多，大历以后宗颜，李者多，至大中、咸通之间，则皆习徐浩、苏灵芝及集王《圣教》一派而流为『院体』。欧、虞渐远矣。……今之学书者，自当以唐碑为宗。唐人门类多，短长肥瘦，各臻妙境……宋人门类少，嫌其宽，蔡、苏、黄、米，俱有毛疵。学者不可不知也。昔米元章初学颜书，嫌其宽，结字始紧。知柳出于欧，又学欧。久之类印板文字，弃而学褚，而学之最久。又喜李北海书，始能转折肥美，八面皆圆。再入魏晋之室，而兼平篆隶。夫以元章之天资，尚力学如此，岂一碑一帖所能尽。（清 钱泳《书学》）

柳诚悬书，《李晟碑》出欧之《化度寺》，《玄秘塔》出颜之《郭家庙》，至如《沂州普照寺碑》，虽系后人集柳书成之，然刚健含婀娜，乃与褚公神似焉。（清 包世臣《艺舟双楫》）

颜书胜柳书，柳书法却甚备。（清 刘熙载《艺概》）

柳诚悬如关雎，挚而有别。

有涨墨而篆意湮，有侧笔而分意漓。诚悬、景度以后遂滔滔不可止矣。（清 冯班《钝吟书要》）

王行满、韩择木、徐浩、柳公权等，亦各名家，皆由习北法，始能自立。（清 阮元《北碑南帖论》）

至范文正《祭石曼卿文》有『颜筋柳骨』之语，而筋骨之辨愈明矣。（清 周星莲《临池管见》）

书法在用笔，用笔贵用锋。……所谓『中锋』者，自然要先正其笔。柳公权曰：『心正则笔正。』笔正则锋易于正。用锋之说，吾闻之矣，或曰正锋，或曰中锋，或曰藏锋，或曰出锋，或曰侧锋，或曰偏锋。

古人谓喜气画兰，怒气画竹，各有所宜。余谓笔墨之间，本足觇人气象，书法亦然。……褚登善、颜常山、柳谏议文章妙古今，忠义贯日月，其书严正之气溢于笔墨。唐世书凡三变，唐初欧、虞、褚、薛、王、陆并辔叠轨，皆尚爽健。开元御宇，天下平乐。明皇极丰肥，故李北海、颜平原、苏灵芝辈并趋时主之好，皆尚肥厚。元和后沈传师、柳公权出矫肥厚之病，专尚清劲，然骨存肉削，天下病矣。……凡此皆字如其人，自然流露者。

《吊比干文》之后，统一齐风，褚、薛扬波，柳、沈继轨。中唐以后，斯派渐泯，后世遂无嗣音者，此则颜、柳丑恶之风败之欤！

诚悬虽云出欧，其瘦硬亦出《魏元预》《贺若谊》为多。唐世小碑，开元以前，习褚、薛者最盛。后世帖学，用虚瘦之书益寡，惟沈、柳之体风行，今习诚悬，师《石经》者，乃其云礽也。

诚悬则欧之变格者，然清劲峻拔，与沈传师、裴休等出于齐碑为多。

柳诚悬《平西王碑》，学《伊阙石龛》，而无其厚气，且体格未成，时柳公年已四十余，书乃如此，可知古之名家，亦不易就，后人或称此碑，则未解书道者也。

唐末柳诚悬、沈传师、裴休，并以遒劲取胜，皆有清劲方整之气。柳之《冯宿》、《魏公先庙》、《高元祐》最可学，直可缩入卷折。大卷得此，清劲可喜，若能写之作折，尤为遒媚绝伦。裴休《圭峰碑》，无可《安国寺》少变之，乃可入卷，此体人人所共识者也。（清 康有为《广艺舟双楫》）

柳书实从颜出『颜筋柳骨』虽并称，筋者肉之力，骨者肉之核，举筋则肉附，举骨则肉离。削肉存骨，凋敝之象已见。适成为晚唐之书而已矣。（清 马宗霍《书林藻鉴》）

柳行草以《禊诗》为上，正书以此为上。行书之妙，妙在全不拘法度，信心信手即便成就一家。此正书，妙在法出于颜，而能变颜之法。颜之法，筋在画中，而二边皆肉，或丰或瘠，不必齐也。柳变画之两边为骨，而画中为肉，故颜法内蕴，而柳法外棱，内蕴犹存王术，而外棱则王术去尽矣，然自后世恶札之滥觞也。故颜妙集先，而柳俟开后。今人渐喜柳，而右军远矣。然亦仿像其行草耳，若求正书如此者，一笔无也。（《墨林快事》）

二 名碑评价

《玄秘塔铭》石刻在关中，会昌元年建。柳学士公权书，裴观察休纂。又十二年休始以盐铁使入相。此碑柳书中之最露筋骨者，遒媚劲健固自不乏，要之晋法一大变耳。（明 王世贞《弇州山人稿》）

柳书惟此碑（《玄秘塔碑》）盛行，结体若甚苦者。然其实是纵笔，盖肆意出之，略不粘带，故不觉其锋棱太厉也。全是祖鲁公家庙碑来，久之，熟而浑化，亦遂自成家矣，此碑刻手甚工，并其运笔意俱刻出，纤毫无失，今唐碑存世，能具笔法者，当以此为第一。（明 孙鑛《书画跋跋》卷二）

《玄秘塔碑》为大达法师建者，碑裴休撰，柳诚悬书。书虽极劲健，而不免巾露肘之病，大都源出鲁公而多疏，此碑是其尤甚者。

柳书筋骨太露，不免支离，宜米南宫之鄙为恶札，而宣城陈氏之笑其不能用右军笔也。（明 赵崡《石墨镌华》）

《玄秘塔》是柳书之极有筋骨者，刻手精工，唐碑罕能及之，故可宝以为玩也。（明 盛时泰《苍润轩碑跋》）

柳公权《神策军纪圣德碑》，碑为崔铉文，柳公权书。书法端劲中带有温恭之致，乃其最得意之笔。

诚悬《玄秘碑》最为世所矜式，然筋骨稍露，不及《圣德》与《崔太师碑》。宋僧梦英等学之，遂落硬直一派，不善学诚悬《玄秘碑》者也。

柳者也。（明 孙承泽《庚子销夏记》）

唐《大达法师玄秘塔铭》，柳公权书，笔法刚劲严整，八法俱存，如正人端士，峨豸正笏，特立廷陛而不可屈挠。殆与颜太师同出一轨。唐穆宗尝问公权，书何由善，公权对以『心正则笔正』穆宗悟其笔谏。今观此碑，则其中之所存可想见矣。（明 郑真《荥阳外史集》）

右《唐大达法师玄秘塔铭》，裴休文，柳公权书。石刻在西安府学。会昌元年所建。唐法书家前有欧、虞、褚、薛，后有颜、柳，而柳所论『心正则笔正』，虽一时格君之言，要为书法第一义也。（明 杨士奇《东里续集》）

玄秘塔，故是诚悬极矜练之作。此本与余所藏正同，皆是有明内库宋本，除断蚀外，锋锷纤毫不失今石。在关中虽犹如故，然亦已甚颓矣。碑文裴休所作。（清 王澍《虚舟题跋》）

柳公权专事波折，大去唐法，过于流转，后世能事，此其滥觞也，《玄秘塔铭》亦无所取。（《寒山帚谈》）

柳诚悬《玄秘塔碑》是极软笔所写，米公斥为恶札，过也。笔愈软愈要掇得直，提得起，故每画起处用凝笔。（清 梁

同书《频罗庵论书》）

三 当代研究论文索引

王壮为《历代楷书大家述介之六——柳公权》，《畅流》一九六八年第七期。

洪丕谟《风骨凌然话柳书》，《文史知识》一九八三年第十二期。

田醒农《柳公权和他的书法》，《文博》一九八四年第三期。

殷荪《论柳公权》，《书法研究》一九九〇年第二期。

张彦生《唐柳公权书神策军碑》，《文物》一九六六年第四期。

徐邦达《两种所谓柳公权书的讹伪考辨》，《故宫博物院院刊》一九八二年第二期。

郑诵光《怎样学习柳公权的书法》，《书法》一九八二年第六期。

刘诗《柳公权〈神策军碑〉》，《文物天地》一九八二年第一期。

王德义《浅论柳体楷书中字的活脱：柳公权》，《牡丹江师范学院学报（哲社版）》一九九五年第四期。

吴鸿清《柳公权伪迹三种考辨》，《书法丛刊》一九九三年第二期。

石桥《柳法劲健：浅评柳公权与〈大唐回元观钟楼铭并序〉》，《书法赏评》一九九九年第一期。

吴鸿清《〈论柳公权〉驳议》，《书法研究》一九九四年第四期。

崔延和《唐代书法与颜筋柳骨》，《西北民族学院学报（哲社版）》一九九六年第四期。

陈龙海《柳公权书碑系年考》，《华中师范大学学报（人文社科版）》二〇〇〇年第三十九期。

李绍宗《颜真卿和柳公权》，《淮南师专学报》一九九九年第一期。

赵力光《唐柳公权撰〈柳愔愔墓志〉考》，《文博》二〇〇三年第三期。

刘景向《浑厚锋利，严谨开扩：唐·柳公权〈神策军碑赏析〉》，《写字》二〇〇〇年第一期。

李达麟《玄秘塔碑三考》，《文博》二〇〇〇年第六期。

李达麟《〈玄秘塔碑〉缺字考略》，《文博》二〇〇一年第六期。

柳公权法帖释文

《金刚经》

金刚般若波罗蜜经　如是我闻　一时佛在舍卫国　只树给孤独园与大比丘众　千二百五十人俱尔时世尊　食时著

衣持钵入舍卫大城　乞食于其城中次第乞已还　至本处饭食讫收衣钵洗足　已敷座而坐时长老须菩提　在大众中即

从座起偏袒右　肩右膝著地合掌恭敬而白　佛言希有世尊如来善护念　诸菩萨善付嘱诸菩萨世尊　善男子善女人发

阿耨多罗　三藐三菩提心应云何住云　何降伏其心佛言善哉善哉　须菩提如汝所说如来善护　念诸菩萨善付嘱诸菩

萨汝　今谛听当为汝说善男子善　女人发阿耨多罗三藐三菩　提心应如是住如是降伏其　心唯然世尊愿乐欲闻　佛

告须菩提诸菩萨摩诃萨　应如是降伏其心所有一切　众生之类若卵生若胎生若　湿生若化生若有色　若无色若有想

若无想若非有想非　无想我皆令入无余涅槃而　灭度之如是灭度无量无数　无边众生实无众生得灭度　者何以故须

菩提若菩萨有　我相人相众生相寿者相即　非菩萨复次须菩提菩萨　于法应无所住行于布施所　谓不住色布施不住

声香味　触法布施须菩提菩萨应如　是布施不住于相何以故若　菩萨不住相布施其福德　不可思量须菩提于意云何

东　方虚空可思量不不也世尊　须菩提南西北方四维上下　虚空可思量不不也世尊须　菩提菩萨无住相布施福德

亦复如是不可思量须菩提　菩萨但应如所教住须菩提　于意云何可以身相见如来　不不也世尊不可以身相得　见如

来何以故如来所说身　相即非身相佛告须菩提凡　所有相皆是虚妄若见诸相　非相则见如来　佛言世尊颇

有众生得闻如　是言说章句生实信不佛告　须菩提莫作是说如来灭后　后五百岁有持戒修福者于　此章句能生信心

以此为实　当知是人不于一佛二佛三　四五佛而种善根已于无量　千万佛所种诸善根闻是章　句乃至一念生净信者

须菩　提如来悉知悉见是诸众生　得如是无量福德何以故是　诸众生无复我相人相众生　相寿者相无法相亦无非法

相何以故是诸众生若心取　相则为著我人众生寿者若　取法相即著我人众生寿者　何以故若取非法相即著我人

众生寿者是故不应取法　不应取非法以是义故如来　常说汝等比丘知我说法如　筏喻者法尚应舍何况非法

于意云何如来得阿　耨多罗三藐三菩提耶如来　有所说法耶须菩提言如我　解佛所说义无有定法名阿　耨多罗三藐三菩提

三菩提亦无有　定法如来可说何以故如来　所说法皆不可取不可说非　法非非法所以者何一切贤　圣皆以无为法而

有差别　须菩提于意云何若人满三千大千世界七宝以用布施是人所得福德宁为多不须

是福德即非福德性是故如来说福德多若复有人于此经中受持乃至四句偈等为他

提一切诸佛及诸佛阿耨多罗三藐三菩提法皆从此经出须菩提所谓佛法者即非　人说其福胜彼何以故须菩

作是念我得须陀洹果　不须菩提言不也世尊何以故须陀洹名为入流而无所入不入色声香味触法是名须陀洹须

提于意云何斯陀含能作是念我得斯陀含果不须菩提言不也世尊何以故斯陀含名一往来而实无往来是名斯

罗汉我不作是念我是离欲阿罗汉世尊我若作是念我得阿罗汉道世尊则不说须菩提是乐阿兰那行者以须　陀含须菩提于意云何阿那含能作是念我得阿那含果不须菩提言不也世尊何以故阿那含名为不来是名阿那含须菩

是故名阿那含须菩提于意云何阿罗汉能作是念我得阿罗汉道不也世尊何以故实无有法名阿罗汉

世尊若阿罗汉作是念我得阿罗汉道即为著我人众生寿者世尊佛说我得无诤三昧人中最为第一是第一离欲阿罗汉

提实无所行而名须菩提是乐阿兰那行佛告须菩提于意云何如来昔在然灯

佛所于法实无所得　须菩提于意云何菩萨庄严佛土不不也世尊何以故庄严佛土者则非庄严是名庄

如须弥山王于意云何是身为大不须菩提言甚大世尊何以故佛说非身是名大身须菩提

提诸菩萨摩诃萨应如是生清净心不应住色生心不应住声香味触法生心应无所住而生其心须　如恒河中所有沙数如是

沙等恒河于意云何是诸恒河沙宁为多不须菩提言甚多世尊但诸恒河尚多无数何况其沙须菩提我今实言告汝

若善男子善女人于此经中乃至受持四句偈等为他人说而此福德胜前福德　宝满尔所恒河沙数三千大千世界以用布施得福多不须菩提言甚多世尊佛告

之法若是经典所在之处则为有佛若尊重弟子尔时须菩提白佛言世尊当何名此经我等云

当知此处一切世间天人阿修罗皆应供养如佛塔庙何况有人尽能受持读诵须菩提当知是人成就最上第一希有

经名为金刚般若波罗蜜以是名字汝当奉持所以者何须菩提佛说般若波罗蜜则非般

如来有所说法不须菩提白佛言世尊如来无所说须菩提于意云何三千大千世界所有微尘是为多不须菩提言

甚多世尊须菩提诸微尘如来说非微尘是名微尘如来说世界非世界是名世界须菩提于意云何可以三十二相见

如来不不也世尊何以故如来说三十二相即是非相是名三十二相须菩提若有善男子善女人以恒河沙等身命布

施若复有人于此经中乃至受持四句偈等为他人说其福甚多　复次须菩提随说是经乃至四句偈等

如来说名实相世尊我今得闻如是经典信解受持不　为他人说　是经深解义趣涕泪悲泣而白佛言

希有世尊佛说如是甚深经典我从昔来所得慧眼未曾得闻如是之经世尊若复有人得闻是经信心清净则生实相

当知是人成就第一希有功德世尊是实相者则是非相是故

足为难若当来世后五百岁其有众生得闻是经信解受持是人则为第一希有何以故此人无我相人相众生相寿者

相。所以者何?我相即是非相,人相、众生相、寿者相即是非相。何以故?离一切诸相,则名诸佛。

佛告须菩提:如是!如是!若复有人得闻是经,不惊不怖不畏,当知是人甚为希有。何以故?须菩提!如来说第一波罗蜜,非第一波罗蜜,是名第一波罗蜜。须菩提!忍辱波罗蜜,如来说非忍辱波罗蜜。何以故?须菩提!如我昔为歌利王割截身体,我于尔时,无我相、无人相、无众生相、无寿者相。何以故?我于往昔节节支解时,若有我相、人相、众生相、寿者相,应生嗔恨。须菩提!又念过去于五百世作忍辱仙人,于尔所世,无我相、无人相、无众生相、无寿者相。是故须菩提!菩萨应离一切相,发阿耨多罗三藐三菩提心,不应住色生心,不应住声香味触法生心,应生无所住心。若心有住,则为非住。是故佛说:菩萨心不应住色布施。须菩提!菩萨为利益一切众生应如是布施。如来说:一切诸相,即是非相。又说:一切众生,则非众生。

须菩提!如来是真语者、实语者、如语者、不诳语者、不异语者。须菩提!如来所得法,此法无实无虚。须菩提!若菩萨心住于法而行布施,如人入暗,则无所见;若菩萨心不住法而行布施,如人有目,日光明照,见种种色。须菩提!当来之世,若有善男子、善女人,能于此经受持读诵,则为如来以佛智慧,悉知是人,悉见是人,皆得成就无量无边功德。

须菩提!若有善男子、善女人,初日分以恒河沙等身布施,中日分复以恒河沙等身布施,后日分亦以恒河沙等身布施,如是无量百千万亿劫以身布施;若复有人,闻此经典,信心不逆,其福胜彼,何况书写、受持、读诵、为人解说。须菩提!以要言之,是经有不可思议、不可称量、无边功德。如来为发大乘者说,为发最上乘者说。若有人能受持读诵,广为人说,如来悉知是人,悉见是人,皆得成就不可量、不可称、无有边、不可思议功德。如是人等,则为荷担如来阿耨多罗三藐三菩提。何以故?须菩提!若乐小法者,著我见、人见、众生见、寿者见,则于此经,不能听受读诵、为人解说。须菩提!在在处处,若有此经,一切世间天、人、阿修罗所应供养;当知此处则为是塔,皆应恭敬,作礼围绕,以诸华香而散其处。

复次,须菩提!善男子、善女人,受持读诵此经,若为人轻贱,是人先世罪业,应堕恶道,以今世人轻贱故,先世罪业则为消灭,当得阿耨多罗三藐三菩提。须菩提!我念过去无量阿僧祇劫,于然灯佛前,得值八百四千万亿那由他诸佛,悉皆供养承事,无空过者;若复有人,于后末世,能受持读诵此经,所得功德,于我所供养诸佛功德,百分不及一,千万亿分、乃至算数譬喻所不能及。须菩提!若善男子、善女人,于后末世,有受持读诵此经,所得功德,我若具说者,或有人闻,心则狂乱,狐疑不信。须菩提!当知是经义不可思议,果报亦不可思议。

尔时,须菩提白佛言:世尊!善男子、善女人,发阿耨多罗三藐三菩提心,云何应住?云何降伏其心?佛告须菩提:善男子、善女人,发阿耨多罗三藐三菩提心者,当生如是心:我应灭度一切众生。灭度一切众生已,而无有一众生实灭度者。何以故?须菩提!若菩萨有我相、人相、众生相、寿者相,则非菩萨。所以者何?须菩提!实无有法发阿耨多罗三藐三菩提心者。须菩提!于意云何?如来于然灯佛所,有法得阿耨多罗三藐三菩提不?不也,世尊!如我解佛所说义,佛于然灯佛所,无有法得阿耨多罗三藐三菩提。佛言:如是!如是!须菩提!实无有法如来得阿耨多罗三藐三菩提。须菩提!若有法如来得阿耨多罗三藐三菩提者,然灯佛则不与我授记:汝于来世,当得作佛,号释迦牟尼。以实无有法得阿耨多罗三藐三菩提,是故然灯佛

与我授记，作是言：汝于来世，当得作佛，号释迦牟尼。何以故？如来者，即诸法如义。若有人言：如来得阿耨多罗三藐三菩提，须菩提，实无有法，佛得阿耨多罗三藐三菩提。须菩提，如来所得阿耨多罗三藐三菩提，于是中无实无虚。是故如来说一切法皆是佛法。须菩提，所言一切法者，即非一切法，是故名一切法。须菩提，譬如人身长大。须菩提言：世尊，如来说人身长大，则为非大身，是名大身。须菩提，菩萨亦如是。若作是言：我当灭度无量众生，则不名菩萨。何以故？须菩提，实无有法名为菩萨。是故佛说一切法无我、无人、无众生、无寿者。须菩提，若菩萨作是言：我当庄严佛土，是不名菩萨。何以故？如来说庄严佛土者，即非庄严，是名庄严。须菩提，若菩萨通达无我法者，如来说名真是菩萨。

须菩提，于意云何？如来有肉眼不？如是，世尊，如来有肉眼。须菩提，于意云何？如来有天眼不？如是，世尊，如来有天眼。须菩提，于意云何？如来有慧眼不？如是，世尊，如来有慧眼。须菩提，于意云何？如来有法眼不？如是，世尊，如来有法眼。须菩提，于意云何？如来有佛眼不？如是，世尊，如来有佛眼。须菩提，于意云何？如恒河中所有沙，佛说是沙不？如是，世尊，如来说是沙。须菩提，于意云何？如一恒河中所有沙，有如是沙等恒河，是诸恒河所有沙数佛世界，如是宁为多不？甚多，世尊。佛告须菩提：尔所国土中，所有众生，若干种心，如来悉知。何以故？如来说诸心皆为非心，是名为心。所以者何？须菩提，过去心不可得，现在心不可得，未来心不可得。

须菩提，于意云何？若有人满三千大千世界七宝以用布施，是人以是因缘，得福多不？如是，世尊，此人以是因缘，得福甚多。须菩提，若福德有实，如来不说得福德多；以福德无故，如来说得福德多。

须菩提，于意云何？佛可以具足色身见不？不也，世尊，如来不应以具足色身见。何以故？如来说具足色身，即非具足色身，是名具足色身。须菩提，于意云何？如来可以具足诸相见不？不也，世尊，如来不应以具足诸相见。何以故？如来说诸相具足，即非具足，是名诸相具足。

须菩提，汝勿谓如来作是念：我当有所说法。莫作是念。何以故？若人言：如来有所说法，即为谤佛，不能解我所说故。须菩提，说法者，无法可说，是名说法。

须菩提白佛言：世尊，佛得阿耨多罗三藐三菩提，为无所得耶？如是，如是。须菩提，我于阿耨多罗三藐三菩提，乃至无有少法可得，是名阿耨多罗三藐三菩提。复次，须菩提，是法平等，无有高下，是名阿耨多罗三藐三菩提。以无我、无人、无众生、无寿者，修一切善法，则得阿耨多罗三藐三菩提。须菩提，所言善法者，如来说非善法，是名善法。

须菩提，若三千大千世界中，所有诸须弥山王，如是等七宝聚，有人持用布施；若人以此般若波罗蜜经，乃至四句偈等，受持读诵，为他人说，于前福德百分不及一，百千万亿分，乃至算数譬喻所不能及。

须菩提，于意云何？汝等勿谓如来作是念：我当度众生。须菩提，莫作是念。何以故？实无有众生如来度者。若有众生如来度者，如来则有我、人、众生、寿者。须菩提，如来说有我者，则非有我，而凡夫之人以为有我。须菩提，凡夫者，如来说则非凡夫。

须菩提，于意云何？可以三十二相观如来不？须菩提言：如是，如是，以三十二相观如来。佛言：须菩提，若以三十二相观如来者，转轮圣王则是如来。须菩提白佛言：世尊，如我解佛所说义，不应以三十二相观如来。尔时，世尊而说偈言：若以色见我，以音声求我，是人行邪道，不能见如来。

须菩提，汝若作是念：如来不以具足相故，得阿耨多罗三藐三菩提。须菩提，莫作是念：如来不以具足相故，得

阿耨 多罗三藐三菩提须菩提汝　若作是念发阿耨多罗三藐　三菩提者说诸法断灭莫作　是念何以故发阿耨多罗三

藐三菩提者于法不说断灭　相须菩提若菩萨以满恒河　沙等世界七宝布施若复有　人知一切法无我得成于忍　此

菩萨胜前菩萨所得功德　须菩提以诸菩萨不受福德　故须菩提白佛言世尊云何　菩萨不受福德须菩提菩萨

德不应贪著是故说　不受福德须菩提若有人言　如来若去若坐若卧是　人不解我所说义何以故如　来者无所从

来亦无所去故　名如来须菩提若善男子善　女人以三千大千世界碎为　微尘于意云何是微尘众宁　为多不甚多世尊

何以故　是微尘众实有者佛则不说　是微尘众所以者何佛说微　尘众则非微尘众是名微尘　众世尊如来所说三千

大千　世界则非世界是名世界何　以故若世界实有者则是一　合相如来说一合相则非一合　相是名一合相须菩

合　相者则是不可说但凡夫之　人贪著其事须菩提若人言　佛说我见人见众生见寿者　见须菩提于意云何是人解

我所说义不世尊是人不解　如来所说义何以故世尊说　我见人见众生见寿者即　非我见人见众生见寿者是名

我见人见众生见寿者　须菩提发阿耨多罗三藐　三菩提心者于一切法应如　是知如是见如是信解不生

提所言法相者如　来说即非法相是名法相须　菩提若有人以满无量阿僧　祇世界七宝持用布施若有　善男子善女人

发菩萨心者　持于此经乃至四句偈等受　持读诵为人演说其福胜彼　云何为人演说不取于相如　如不动何以故一

切有为法如梦幻泡影　如露亦如电应作如是观　佛说是经已长老须菩提及　诸比丘比丘尼优婆塞优婆　夷一切世间

天人阿修罗闻　佛所说皆大欢喜信受奉行　金刚般若波罗蜜经　长庆四年四月六日翰林侍书　学士朝议郎行右补阙

上轻车　都尉赐绯鱼袋柳公权为右街　僧录准公书

强演邵建和刻

《玄秘塔碑》

唐故左街僧录内　供奉三教谈论　引驾大德安　国寺上座赐紫　大达法师玄秘　塔碑铭并序　江南西道都团

练观察处置等　使朝散大夫兼　御史中丞上柱　国赐紫金鱼袋　裴休撰　正议大夫守右　散骑常侍充集　贤殿学士

兼判　院事上柱国赐　紫金鱼袋柳公　权书并篆额　玄秘塔者大法师　端甫灵骨之所归　也戏为丈夫者　在家则

张仁义礼　乐辅天子以扶　世导俗出家则运　慈悲定慧佐　如来以阐教利生　舍此无以为丈夫　也背此无以为达

道也和尚其出　家之雄乎天水赵　氏世为秦人初母　张夫人梦梵僧谓　曰当生贵子即出　囊中舍利使吞之　及诞所

梦僧白昼　入其室摩乎其顶曰　必当大弘法教言　讫而灭既成人高　颡深目大颐方口　长六尺五寸其音　如钟夫将欲

26

荷如来之菩提凿生灵之耳目固必有殊祥奇表欵始十岁依崇福寺道悟禅师为沙弥十七正度为比丘隶安国寺具威仪于西明寺照律师禀持犯于崇福寺升律师传唯识大义于安国寺素法师通涅槃大旨于福林寺崟法师复梦梵僧以舍利满琉璃器使吞之且曰三藏大教尽贮汝腹矣自是经律论无敌于天下囊括川注逢源会委滔滔然莫能济其畔岸矣夫将欲伐株杌于情田雨甘露于法种者固必有勇智宏辩欤无何谒文殊于清凉众圣皆现演大经于太原倾都毕会德宗皇帝闻其名征之一见大悦常出入禁中与儒道议论赐紫方袍岁时锡施异于他等复诏侍皇太子于东朝顺宗皇帝深仰其风亲之若昆弟相与卧起恩礼特隆宪宗皇帝数幸其寺待之若宾友常承顾问注纳偏厚而和尚符彩超迈词理响捷迎合上旨皆契真乘虽造次应对未尝不以阐扬为务繇是天子益知佛为大圣人其教有大不思议事当是时朝廷方削平区夏缚吴斡蜀潴蔡荡郓而天子端拱无事诏和尚率缁属迎真骨于灵山开法场于秘殿为人请福亲奉香灯既而刑不残兵不黩赤子无愁声苍海无惊浪盖参用真宗以毗□□政之明效也夫将欲显大不思议之道辅大有为之君固必有冥符玄契欤掌内殿法仪录左街僧事以标表净众者凡一十年讲涅槃唯识经论处当仁传授宗主以开诱道俗者凡一百六十座运三密于瑜伽契无生于悉地日持诸部十余万遍指净土为息肩之地严金经为报法之恩前后供施数十百万悉以崇饰殿宇穷极雕绘而方丈匡床静虑自得贵臣盛族皆倾依豪侠工贾莫不瞻向荐金宝以致诚仰端严而礼足日有千数不可殚书而和尚即众生以观佛离四相以修善心下如地坦无丘陵王公舆台皆以诚接议者以为成就常不轻行者唯和尚而已夫将欲驾横海之大航拯迷途于彼岸者固必有奇功妙道欤以开成元年六月一日西向右胁而灭当暑而尊容若生竟夕而异香犹郁其年七月六日迁于长乐之南原遗命茶毗得舍利三百余粒方炽而神光月皎既烬而灵骨珠圆赐谥曰大达塔曰玄秘俗寿六十七僧腊卌八门弟子比丘比丘尼约千余辈或讲论玄言或纪纲大寺修禅秉律分作人师五十其徒皆为达者于戏和尚果出家之雄乎不然何至德殊祥如此其盛也承袭弟子义均自政正言等克荷先业虔守遗风大惧徽猷有时堙没而今闲门使刘公法缘最深道契弥固亦以请愿播清尘休尝游其藩备其事随喜赞叹盖无愧辞铭曰贤劫千佛第四能仁哀我生灵出经破尘教纲高张孰辩孰分有大法师如从亲闻经律论藏戒定慧学深浅同源先后相觉异宗偏义执正欤驳有大法师为作霜雹趣真则滞涉俗则流象狂猿轻钩槛莫收制刀断尚生疮疣有大法师绝念而游巨唐启运大雄垂教千载冥符三乘迭耀宠重恩顾显阐赞导有大法师逢时感召空门正辟法宇方开峥嵘栋梁一旦而摧水月镜像无心去来徒令后学瞻仰徘徊会昌元年十二月廿八日建刻玉册官邵建和并弟建初镌

《神策军碑》

皇帝巡幸左 神策军纪圣 德碑并序 翰林学士承 旨朝议郎守上书 司封郎中知制 诰上柱国赐紫金 鱼袋

臣崔铉奉 敕撰 正议大夫守右散 骑常侍充集贤殿 学士判院事上柱 国河东县开国伯 食邑七百户赐紫 金鱼

袋臣柳公权 奉敕书 集贤直院官朝议 郎守衡州长史上 柱国臣徐方平奉 敕篆额 我国家诞受 天命奄宅区

夏二百廿有 余载 列圣相承重 熙累洽逮于 十五叶运输属 中兴 仁圣文武至 神大孝皇帝 温恭濬哲齐 圣

广泉会天 地之昌期集 讴歌于颍邱 由至公而光 符历试逾五 让而绍登 宝图握金镜 以调四时抚 璇玑而齐

七 政蠢貔率俾 神祇□怀□ □初维新 需泽昭苏品 汇序劝贤能 祇畏劳谦动 遵法度竭 孝思于昭 配尽

哀敬于 园陵风雨小愆 虔心以 申平祈祷虫 螟未息辍食 以轸乎黎元 发挥典暮兴 □□□□ 九族咸秩无

文舟车之所 通日月之所 照莫不涵泳 至德被沐 皇风欣欣然 陶陶然不知 其俗之臻于 富寿矣是以 年谷

顺成灾 沴不作惠 泽□于有截 声教溢于无 □粤以明年 正月享之玄元谒清 庙爰申报本 之义遂有事 于圆

丘展 帝容备法驾 组练云布羽 卫星陈偓翠 华之葳蕤森 朱干之格泽 盬荐斋果□ 拜恭寅故得 二仪垂像百

灵受职有感 斯应无幽不 通大辂鸣銮 则雪清禁 道泰坛紫燎 则气霁寒郊 非烟氤氲休 征杂沓既而 六龙

回辔万 骑还宫临端 门敷大号 行庆颁赏宥 罪录功究刑 政之源明教 化之本考藏 否于群吏问 疾苦于蒸人

绝兼并之流 修水旱之备 百辟兢庄以 就位万国奔 走而庭揖 绅带鹓之伦 □□椎髻之 俗莫不解辫 蹶

角蹈德咏 仁抃舞康庄 尽以为遭逢 尧年舜日矣 皇帝惕然自 思退而谓群 臣曰历观三 五已降致理 之君何

常不 满招损谦受 益崇太素乐 无为宗易简 以临人保慈 俭以育物土 阶茅屋则大 之美是崇抵 璧捐金不贪

之宝斯著□ 惟荷祖宗之 丕构属寰宇 之甫宁思欲 追踪太古之 退风缅慕前 词或以为乘 其饥羸宜事 □

□常以为 厚其□□用 助归还 上曰回鹘尝 有功于国 家勋藏王室 继以姻戚臣 节不渝今者 穷而来依甚

灭或以为 足嗟悯安可 幸灾而失信 于异域耶然 而将欲复其 穷庐故□亦 □劳□□ 之人必在使 其忘亡存乎 兴灭

乃与丞 相密议继遣 慰喻之使申 抚纳之情颁 粟帛以恤其 困穷示恩礼 以全其邻好 果有大特勤 啒没斯者

□ □忠贞生知 仁义达□顺 之□理识□□ 之□荷□□ 于鸿私沥感 激之丹恳愿 释左衽来朝 上京嘉其诚